我願化作
溫柔慈悲的手
在虛空舞動
伴似水柔情
輕盈漫步
隨天籟餘韻
翩然起舞
與虛空合而為一
讓你通過我
回到虛空

寫字的冥想
書寫生命之歌

許世賢 著

新世紀美學　出版

以澄澈心靈書寫生命之歌

許世賢

傳說倉頡造字驚天地泣鬼神，普羅米修斯交付人類以象徵智慧之火，人類文明與文化發展，與文字息息相關，藉由文字圖騰與符號傳遞知識、訊息，建立無與倫比的輝煌歷史與文化，可見文字對人類文明與文化發展助益之大，難以想像。而符號是宇宙共通語言，與數學相同，是所有文明發展的關鍵。漢字源於象形符號的文字辨識系統，造型多變優美，更是人類文化體系裡少見發展完善，兼具優美實用的文字。

漢字書寫工具經歷代改良更迭，以毛筆書法藝術流傳，成為文化重要環節。以毛筆為主的書法藝術在現代成為純粹藝術，取而代之的硬筆則成為現代人書寫主流。字如其人，當文字除去修身養性的目的後，如何在工商繁忙節奏中寫一手好字，呈現優雅品味，實為3C產品盛行的當日，人人急欲找回的必備修養。坊間習字範本皆以慢寫為推廣主旨，但文字以實用美感兼具為要，在繁忙現代生活中反成書寫罣礙，許多人一旦快速書寫即過於草率失去優雅美感。本書不以筆畫練習為本，而以靈活書寫宗旨，提供靈活運筆快速書寫的訓練與原理，激發大腦潛能，藉快速流暢書寫左右腦並用，手腦並用，積極運用潛意識進而提升內在潛能。

在講求正確握筆姿勢後，如何手腦並用心手合一，隨心所欲的操控手中的筆，輕盈俐落地流轉字裡行間，簡約流暢瞬間畫出圓潤飽滿曲線，在一呼一吸間穩健運筆，如何快速流暢地寫出流暢優美的字，更是本書出版要旨。

本書習字範本節錄採用現代詩作品生命之歌之詩篇，讓習字同時書寫心靈澄淨的文字與符號。

生命意識是宇宙最珍貴神奇的事物，自宇宙誕生以來由無機而有機，生命隨意識流轉無垠星系時空。在生滅間因緣際會，編織如夢幻影無邊故事。人類仰望星空充滿想像，一代代遞延生命傳奇，敬畏大自然宏偉的力量，嘗試詮釋未知神秘領域，透過宗教哲學探究生命本質，留下龐大理論體系與教義。而詩歌則陪伴人類文化的浪漫情懷，賦予人豐沛的精神生活，對生命意義多元解讀。

生命之歌自古隨遊吟詩人傳唱，豐富人們內在生命，撫慰受苦心靈，傳遞光明願景與希望。相信除地球人類文明已存文化，在宇宙遙遠星系間，也流傳各種動人故事與詩篇。本集彙編生命相關主題新詩與符號創作，希望讀者在吟詠詩篇同時，回復澄澈心靈，體會生之意義，活出自在愉悅，充實有愛的生命。不論身處何種處境或何處，夜深人靜時，信手讀一首詩，傾聽屬於自己的內在詩篇，透過心靈符號的視窗，連結隱藏內在無限寬廣，友善的宇宙。

本習字範本若干識別設計符號，採用 2014 年受邀國立彰化生活美學館舉辦之心靈符號—許世賢詩意設計展作品，詩篇收錄《生命之歌—朗讀天空》。

寫字的冥想
書寫生命之歌

目次

寫字的冥想

畫符號般快速流暢優美的字

1 隨心所欲地畫出流暢曲線

正確的握筆無庸置疑，好似正確使用各種畫筆的藝術家，以拇指、中指與食指握住任何硬筆，讓手腕靈活支撐。這跟使用筷子是一樣的道理，甚至更加簡易。如果你握筆姿勢像電影中老外吃中國菜一樣，那肯定是錯的，大拇指包覆將無法靈活施展。唯有握筆時，可以順暢地在紙上畫出流暢線條，才是正確握筆姿勢。試試看，在白紙上隨意畫出連續的流暢曲線，十分有趣，好像紙上滑冰，輕盈優雅，隨手腕轉動飛舞雪白紙面。配合深沉緩慢的呼吸，讓心靈沉靜，專心一意畫線，直到滿心喜悅。有如靜坐修行般，手腦並用專一冥想，練習放鬆自己，隨指尖精靈滑行廣闊無垠地平線。想像宇宙就是這樣畫出來的，練習畫出優美弧形曲線，上帝只畫弧線，不畫直線。每天練習五分鐘，你也可以畫出自己的宇宙。

2 練習一筆畫出流暢波動

嘗試畫出流暢的波動，像電波一樣脈動，這絕對是接通宇宙頻率的最佳路徑。以適當力道變化，按壓或提起，一筆畫完，不可時斷時續，練習一筆勾勒完美曲線波動的線條，這個練習可以讓手指更加靈巧，好像習武之人，拉筋般放鬆順暢地畫線，不要急著練習寫字。當我們無法熟悉駕馭我們手上的工具，只是機械式地臨摹，是無法掌握快速寫字的樂趣。還有附加價值，那就是繪畫能力，流暢筆觸可以讓你隨心所欲，勾勒視覺所見事物，或心裡想描繪的符號。這不但是設計師藝術家必要的鍛鍊，更是快速書寫一手流暢好字的關鍵，每天持續練習幾分鐘，享受心手合一的樂趣。

3 觀察研究文字的結構之美

練習像設計師、藝術家或僧侶般盯著美麗事物發呆的習慣,大致觀察,細緻品味,美的事物具備一定比例結構,黃金比例、分形理論與全象理論都指出一項事實,那就是上帝或宇宙是講求美感規律的設計師。細心觀察文字或符號結構比例之美,觀察虛實布局對稱結構,不急著動筆練習,直到有所體會為止,這也是學習新事物的好習慣,用心觀察比較分析,用心體會。只要認真思考映入眼簾美麗事物,讓潛意識幫你儲存消化,轉化提升你內在的美學素養。

4 體會像太極符號虛實的變化

漢字由左而右、由上而下、先中間後兩旁等規則有其邏輯,這是自己思考也可以求出的解答。體會對稱、平衡、均間等結構美感及符號虛實的變化,一手流暢的好字不是不假思索讓手去記憶走過的足跡,是腦書寫,更是心的書寫。字帖初期輕輕描過,揣摩行筆路徑,嘗試一筆一畫流暢快速,剛開始對不準無妨,務必快速一筆到位。逐步增加心手合一能力。寧可不甚準確,但求筆勢順暢。習慣機械式臨帖,一旦快速書寫即被打回原形。練習像唱歌一樣,開懷高歌,不要顫抖。繪製符號也一樣,心引導筆、筆引導心,隨心所欲揮舞手中之筆。逐步體會箇中奧妙與訣竅。本習字範本一切以快速書寫或繪製為原則,重要是寫出自己的節奏。字帖間穿插心靈符號繪製,試著以一筆一撇順暢勾勒,從左上方第一個鉤畫到右下方最後一個,你會發現符號具有不可思議光明能量。

書寫生命之歌

用生命流浪美好

我的心隨風在地表起伏
行囊裝滿異域風情
散播歡樂與希望的種子

我的靈魂循光明通道旅行
隨透明浮現宇宙藍圖
朗讀穿越時空動人詩篇

我的瞳孔映照美麗蒼穹
遙遠故鄉閃爍思念
指引地表盡頭流浪的心

我是用生命流浪美好
譜寫漫天星斗的遊吟詩人
用星雲賦詩的旅行家

用生命流浪美好的旅行家

用生命流浪美好的旅行家

我的心隨風在地表起伏

我的心隨風在地表起伏

用生命流浪美好

用星雲賦詩的旅行家
譜寫漫天星斗的遊吟詩人
我是用生命流浪美好
指引地表盡頭流浪的心
遙遠故鄉閃爍思念
我的瞳孔映照美麗蒼穹
朗讀穿越時空動人詩篇
隨透明浮現宇宙藍圖
我的靈魂循光明通道旅行
散播歡樂與希望的種子
行囊裝滿異域風情
我的心隨風在地表起伏

行囊裝滿異域風情

散播歡樂與希望的種子

我的靈魂循光明通道旅行

隨透明浮現出宇宙藍圖

用生命流浪美好

我的心隨風在地表起伏
行囊裝滿異域風情
散播歡樂與希望的種子
朗讀穿越時空動人詩篇
隨透明浮現宇宙明通道旅行
我的靈魂循光明通道旅行
我的瞳孔映照美麗蒼穹
遙遠故鄉閃爍思念
指引地表盡頭流浪的心
我是用生命流浪美好
譜寫漫天星斗的遊吟詩人
用星雲賦詩的旅行家

我的瞳孔映照美麗蒼穹

朗讀穿越時空動人詩篇

遙 遙
遠 遠
故 故
鄉 鄉
閃 閃
爍 爍
思 思
念 念

指 指
引 引
地 地
表 表
流 流
浪 浪
美 美
好 好

用生命流浪美好

我的心隨風在地表起伏
行囊裝滿異域風情
散播歡樂與希望的種子
我的靈魂循光明通道旅行
隨透明浮現宇宙藍圖
朗讀穿越時空動人詩篇
我的瞳孔映照美麗蒼穹
遙遠故鄉閃爍思念
指引地表盡頭流浪的心
我是用生命流浪美好
譜寫漫天星斗的遊吟詩人
用星雲賦詩的旅行家

用星雲賦詩的旅行家

譜寫漫天星斗的遊吟詩人

25

把心空出來

我願化作
溫柔慈悲的手
在虛空舞動

伴似水柔情
輕盈漫步

隨天籟餘韻
翩然起舞
與虛空合而為一

然後把心空出來
讓你通過我
回到虛空

把
心
空
出
來

把
心
空
出
來

我
願
化
作
溫
柔
慈
悲
的
手

我
願
化
作
溫
柔
慈
悲
的
手

我願化作
溫柔慈悲的手
在虛空舞動
伴似水柔情
輕盈漫步
隨天籟餘韻
翩然起舞
與虛空合而為一
然後把心空出來
讓你通過我
回到虛空

伴似水柔情輕盈漫步

伴似水柔情輕盈漫步

在虛空舞動

在虛空舞動

隨天籟餘韻翩然起舞

隨天籟餘韻翩然起舞

與塵空合而為一

與塵空合而為一

把心空出來

我願化作
溫柔慈悲的手
在虛空舞動
伴似水柔情
輕盈漫步
隨天籟餘韻
翩然起舞
與虛空合而為一
然後把心空出來
讓你通過我
回到虛空

讓你通過我

然後把心空出來

我為你留下一本詩集

我只能留下一本詩集
一本以生命譜寫的詩篇
讚頌自由不羈的靈魂
歌詠純淨慈悲的心靈

吟詠生命如歌慢板
以微弱心房隔空擊節
詠嘆弦外之音
以溢出紙面文字

我還留下一本空白詩集
裏面有無垠宇宙旋轉星河
曼妙天籟繁花錦簇
只要閉上雙眼
就會在心底浮現

請以真摯情感與生命書寫
當你自覺寂寞孤單
記得抬頭仰望繁星
聆聽遠方心靈呼喚

我
只
能
留
下
一
本
詩
集

我只能留下一本詩集
一本以生命譜寫的詩篇
讚頌自由不羈的靈魂
歌詠純淨慈悲的心靈

以溢出紙面文字
詠嘆弦外之音
以微弱心房隔空擊節
吟詠生命如歌慢板

我還留下一本空白詩集
裏面有無垠宇宙旋轉星河
曼妙天籟繁花錦簇
只要閉上雙眼
就會在心底浮現

請以真摯情感與生命書寫
當你自覺寂寞孤單
記得抬頭仰望繁星
聆聽遠方心靈呼喚

讚頌自由不羈的靈魂

一本以生命譜寫的動人詩篇

一本以生命譜寫的動人詩篇

讚頌自由不羈的靈魂

歌詠純淨慈悲的心靈

為你留下一本詩集

我只能留下一本詩集
一本以生命譜寫的詩篇
讚頌自由不羈的靈魂
歌詠純淨慈悲的心靈

以溢出紙面文字
詠嘆弦外之音
以微弱心房隔空擊節
吟詠生命如歌慢板

我還留下一本空白詩集
裏面有無垠宇宙旋轉星河
曼妙天籟繁花錦簇
只要閉上雙眼
就會在心底浮現

請以真摯情感與生命書寫
當你自覺寂寞孤單
記得抬頭仰望繁星
聆聽遠方心靈呼喚

我還留下一本空白詩集

吟詠生命如歌慢板

為你留下一本詩集

我只能留下一本詩集
一本以生命譜寫的詩篇
讚頌自由不羈的靈魂
歌詠純淨慈悲的心靈

以溢出紙面文字
詠嘆弦外之音
以微弱心房隔空擊節
吟詠生命如歌慢板

我還留下一本空白詩集
裏面有無垠宇宙旋轉星河
曼妙天籟繁花錦簇
只要閉上雙眼
就會在心底浮現

請以真摯情感與生命書寫
當你自覺寂寞孤單
記得抬頭仰望繁星
聆聽遠方心靈呼喚

只要睜上雙眼

就會在心底浮現

我只能留下一本詩集
一本以生命譜寫的詩篇
讚頌自由不羈的靈魂
歌詠純淨慈悲的心靈

以溢出紙面文字
詠嘆弦外之音
以微弱心房隔空擊節
吟詠生命如歌慢板

我還留下一本空白詩集
裏面有無垠宇宙旋轉星河
曼妙天籟繁花錦簇
只要閉上雙眼
就會在心底浮現

請以真摯情感與生命書寫
當你自覺寂寞孤單
記得抬頭仰望繁星
聆聽遠方心靈呼喚

記得抬頭仰望繁星

聆聽遠方心靈呼喚

美麗的守護天使

怎能輕易遺忘那清澈眼眸
閃爍皎潔月色款款深情
撫觸蒼茫大地的溫柔

觀音靜臥澄澈淡水河畔
傾聽流水訴說如夢歲月滄桑
鏤刻纏綿河岸的曲折

隱身紅樹林的美麗天使
日夜撫慰棲息地表
奔流海洋的夢想晶瑩悅耳

沉寂樹梢雲淡風輕的寧靜
默默守護沈睡大地
靜候雪白羽翼迎風揚起

美麗的守護天使

怎能輕易遺忘那清澈眼眸

美麗的守護天使

撫觸蒼茫大地的溫柔
閃爍皎潔月色款款深情
怎能輕易遺忘那清澈眼眸

鏤刻纏綿河岸的曲折
傾聽流水訴說如夢歲月滄桑
觀音靜臥澄澈淡淡水河畔

隱身紅樹林的美麗天使
日夜撫慰棲息地表
奔流海洋的夢想晶瑩悅耳

靜候雪白羽翼迎風揚起
默默守護沈睡大地
沉寂樹梢雲淡風輕的寧靜

觀音靜臥澄澈淚水河畔

傾聽流水訴說如夢歲月滄桑

怎能輕易遺忘那清澈眼眸
閃爍皎潔月色款款深情
撫觸蒼茫大地的溫柔
觀音靜臥澄澈淡淡水河畔
傾聽流水訴說如夢歲月滄桑
鏤刻纏綿河岸的曲折
奔流海洋的夢想晶瑩悅耳
日夜撫慰棲息地表
隱身紅樹林的美麗天使
沉寂樹梢雲淡風輕的寧靜
默默守護沈睡大地
靜候雪白羽翼迎風揚起

鏤刻纏綿河岸的曲折

奔流海洋的夢想晶瑩悅耳

日夜撫慰棲息地表

隱身紅樹林美麗天使

怎能輕易遺忘那清澈眼眸
閃爍皎潔月色款款深情
撫觸蒼茫大地的溫柔

觀音靜臥澄澈淡水河畔
傾聽流水訴說如夢歲月滄桑
鏤刻纏綿河岸的曲折

奔流海洋的夢想晶瑩悅耳
日夜撫慰棲息地表
隱身紅樹林的美麗天使

沉寂樹梢雲淡風輕的寧靜
默默守護沈睡大地
靜候雪白羽翼迎風揚起

靜候雪白羽翼迎風揚起

靜候雪白羽翼迎風揚起

一直唱到繁星綻放

手風琴綿延婉約琴韻
琥珀色滄桑旋律悠然迴響
吟詠旅人濃郁鄉愁

脫掉心中黑色披肩
輕踏流金歲月浪漫舞步
隨曼妙樂音溫柔迴旋

讚嘆生命豐盛如斯
晶瑩剔透的心更加璀璨
快樂夕陽依然耀眼

我已品啜晨曦怡然甜美
擁抱過烈焰灼身浪漫愛情
看盡繁華落盡無限美好

容我以喜悅感恩的心
再唱一首華麗璀璨銀河之歌
一直唱到宇宙甦醒
繁星綻放

手風琴綿延婉約琴韻

手風琴綿延婉約琴韻

一直唱到繁星綻放

一直唱到繁星綻放

一直唱到繁星綻放

手風琴綿延婉約琴韻
琥珀色滄桑旋律悠然迴響
吟詠旅人濃郁鄉愁
脫掉心中黑色披肩
輕踏流金歲月浪漫舞步
隨曼妙樂音溫柔迴旋
讚嘆生命豐盛如斯
晶瑩剔透的心更加璀璨
快樂夕陽依然耀眼
我已品啜晨曦怡然甜美
擁抱過烈焰灼身浪漫愛情
看盡繁華落盡無限美好
容我以喜悅感恩的心
再唱一首華麗璀璨銀河之歌
一直唱到宇宙甦醒
繁星綻放

琥珀色滄桑旋律悠然迴響

吟詠旅人濃郁鄉愁

輕踏流金歲月浪漫舞步

抹掉心中黑色披肩

一直唱到繁星綻放

手風琴綿延婉約琴韻
琥珀色滄桑旋律悠然迴響
吟詠旅人濃郁鄉愁

脫掉心中黑色披肩
輕踏流金歲月浪漫舞步
隨曼妙樂音溫柔迴旋

快樂夕陽依然耀眼
晶瑩剔透的心更加璀璨
讚嘆生命豐盛如斯

我已品啜晨曦怡然甜美
擁抱過烈焰灼身浪漫愛情
看盡繁華落盡無限美好

容我以喜悅感恩的心
再唱一首華麗璀璨銀河之歌
一直唱到宇宙甦醒
繁星綻放

隨曼妙樂音溫柔迴旋

快樂夕陽依然耀眼

品瑩剔透的心更加璀燦

讚嘆生命豐盈如斯

手風琴綿延婉約琴韻
琥珀色滄桑旋律悠然迴響
吟詠旅人濃郁鄉愁

脫掉心中黑色披肩
輕踏流金歲月浪漫舞步
隨曼妙樂音溫柔迴旋

快樂夕陽依然耀眼
晶瑩剔透的心更加璀璨
讚嘆生命豐盛如斯

我已品啜晨曦怡然甜美
擁抱過烈焰灼身浪漫愛情
看盡繁華落盡無限美好

容我以喜悅感恩的心
再唱一首華麗璀璨銀河之歌
一直唱到宇宙甦醒
繁星綻放

				擁	擁			我	我
				抱	抱			已	已
				過	過			品	品
				烈	烈			啜	啜
				焰	焰			晨	晨
				灼	灼			曦	曦
				身	身			怡	怡
				浪	浪			然	然
				漫	漫			甜	甜
				愛	愛			美	美
				情	情				

看盡繁華落盡無限美好

看盡繁華落盡無限美好

容我以喜悅感恩的心

容我以喜悅感恩的心

一直唱到繁星綻放

手風琴綿延婉約琴韻
琥珀色滄桑旋律悠然迴響
吟詠旅人濃郁鄉愁
脫掉心中黑色披肩
輕踏流金歲月浪漫舞步
隨曼妙樂音溫柔迴旋
讚嘆生命豐盛如斯
晶瑩剔透的心更加璀璨
快樂夕陽依然耀眼
我已品啜晨曦怡然甜美
擁抱過烈焰灼身浪漫愛情
看盡繁華落盡無限美好
容我以喜悅感恩的心
再唱一首華麗璀璨銀河之歌
一直唱到宇宙甦醒
繁星綻放

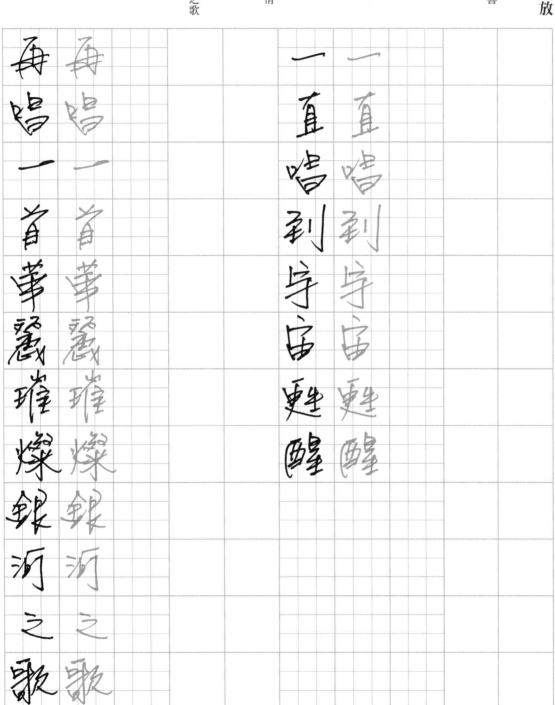

繁星綻放

沈浸慈愛溫馨光環裏
平靜的愛心底漣漪

在封底彩繪完美符號
以平靜無悔的愛閣上書頁

為續集寫好引言

事先書寫的完結篇

看盡繁華落盡歷史滄桑
詩人預先書寫完結篇
為一生美好魔幻時刻
寫下完美愉悅篇章

嚐盡悲喜交織流金歲月
肩負莊嚴使命傳承重擔
陪伴度過歡笑青春年華
感謝承載靈魂的肉身

感謝賦予生命奇異恩典
連結人生軌跡美麗靈魂
一起漫遊相同時空
迷夢裏映演悲歡離合

祈願受創心靈優雅離去
以喜悅之心等待
另一次綻放

事先書寫的完結篇

事先書寫的完結篇

看盡繁華落盡歷史滄桑

看盡繁華落盡歷史滄桑

事先書寫的完結篇

看盡繁華落盡歷史滄桑
詩人預先書寫完結篇
為一生美好魔幻時刻
寫下完美愉悅篇章

感謝承載靈魂的肉身
陪伴度過歡笑青春年華
肩負莊嚴使命傳承重擔
嚐盡悲喜交織流金歲月

感謝賦予生命奇異恩典
連結人生軌跡美麗靈魂
一起漫遊相同時空
迷夢裏映演悲歡離合

祈願受創心靈優雅離去
以喜悅之心等待
另一次綻放
沈浸慈愛溫馨光環裏
平靜的愛心底漣漪

在封底彩繪完美符號
以平靜無悔的愛圈上書頁
為續集寫好引言

詩人預先書寫完結篇

63

寫下完美愉悅的篇章

感謝承載靈魂的肉身

事先書寫的完結篇

看盡繁華落盡歷史滄桑
詩人預先書寫完結篇
為一生美好魔幻時刻
寫下完美愉悅篇章

感謝承載靈魂的肉身
陪伴度過歡笑青春年華
肩負莊嚴使命傳承重擔
嚐盡悲喜交織流金歲月

迷夢裏映演悲歡離合
一起漫遊相同時空
連結人生軌跡美麗靈魂
感謝賦予生命奇異恩典

祈願受創心靈優雅離去
以喜悅之心等待
另一次綻放
沈浸慈愛溫馨光環裏
平靜的愛心底漣漪

在封底彩繪完美符號
以平靜無悔的愛圜上書頁
為續集寫好引言

感謝，賦予生命奇異恩典

嚐盡悲喜交織流金歲月

事先書寫的完結篇

看盡繁華落盡歷史滄桑
詩人預先書寫完結篇
為一生美好魔幻時刻
寫下完美愉悅篇章

感謝承載靈魂的肉身
陪伴度過歡笑青春年華
肩負莊嚴使命傳承重擔
嚐盡悲喜交織流金歲月

感謝賦予生命奇異恩典
連結人生軌跡美麗靈魂
一起漫遊相同時空
迷夢裏映演悲歡離合

祈願受創心靈優雅離去
以喜悅之心等待
另一次綻放
沈浸慈愛溫馨光環裏
平靜的愛心底漣漪

在封底彩繪完美符號
以平靜無悔的愛圈上書頁
為續集寫好引言

一起漫遊相同時空

連結人生軌跡所有美麗靈魂裏

在迷夢裏映演悲歡離合

祈願受創心靈優雅離去

看盡繁華落盡歷史滄桑
詩人預先書寫完結篇
為一生美好魔幻時刻
寫下完美愉悅篇章

感謝承載靈魂的肉身
陪伴度過歡笑青春年華
肩負莊嚴使命傳承重擔
嚐盡悲喜交織流金歲月

迷夢裏映演悲歡離合
一起漫遊相同時空
沈浸慈愛溫馨光環裏
平靜的愛心底漣漪

感謝賦予生命奇異恩典
連結人生軌跡美麗靈魂

祈願受創心靈優雅離去
以喜悅之心等待
另一次綻放
沈浸慈愛溫馨光環裏
平靜的愛心底漣漪

在封底彩繪完美符號
以平靜無悔的愛圈上書頁
為續集寫好引言

最後在封底彩繪完美封鏡

平靜的愛在心底連漪

平靜的愛在心底連漪

事先書寫的完結篇

看盡繁華落盡歷史滄桑
詩人預先書寫完結篇
為一生美好魔幻時刻
寫下完美愉悅篇章

感謝承載靈魂的肉身
陪伴度過歡笑青春年華
肩負莊嚴使命傳承重擔
嚐盡悲喜交織流金歲月

感謝賦予生命奇異恩典
連結人生軌跡美麗靈魂
一起漫遊相同時空
迷夢裏映演悲歡離合

祈願受創心靈優雅離去
以喜悅之心等待
另一次綻放
沈浸慈愛溫馨光環裏
平靜的愛心底漣漪

在封底彩繪完美符號
以平靜無悔的愛圖上書頁
為續集寫好引言

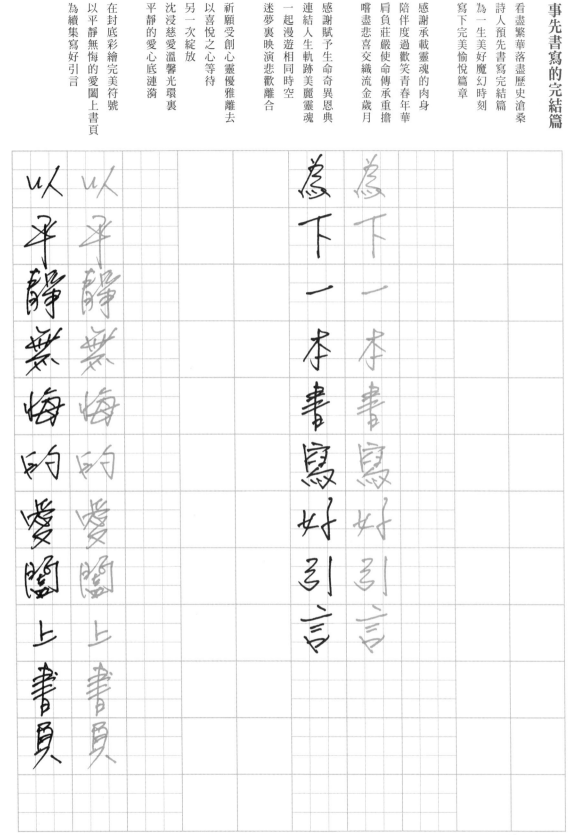

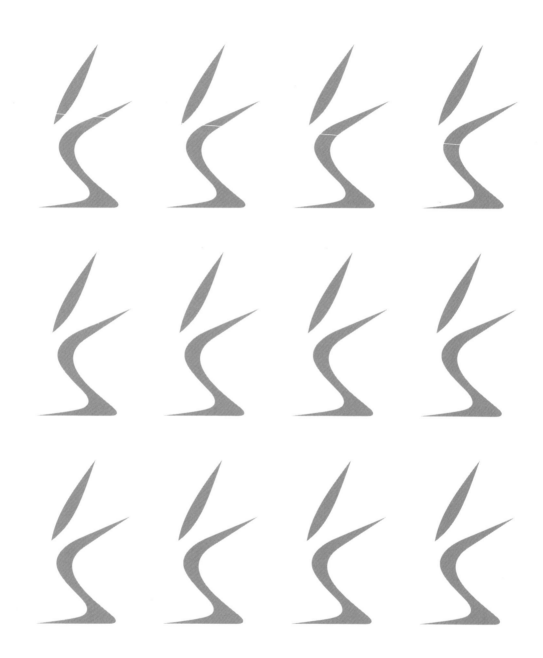

寫字的冥想—書寫生命之歌

魔幻時刻

琴韻連綿輕彈溫柔情絲
戀人的眼神飄浮雲端
空中迴響心醉神迷的詠嘆
玫瑰搖曳誘人芳香

意識飛翔穿梭奇幻夢境
愉悅氣息悄悄捲起
沁人心田撲鼻的芬芳
映演如夢幻影甜蜜記憶

音符隨懷舊旋律翩然起舞
樂音撩撥旅人生命片段
永難忘懷幸福印記
魔幻時刻自心底浮起

覺醒的靈魂洋溢熱情歡笑
純淨心靈晶瑩閃爍
滿懷欣喜告別落日餘暉
輕盈漫步光明通道

喬韻瑜珈中心 2003

魔幻時刻自心底升起

魔幻時刻自心底升起

琴韻連綿輕彈溫柔情絲

琴韻連綿輕彈溫柔情絲

魔幻時刻

琴韻連綿輕彈彈柔情絲
戀人的眼神飄浮雲端
空中迴響心醉神迷的詠嘆
玫瑰搖曳誘人芳香
映演如夢幻影甜蜜記憶
意識飛翔穿梭奇幻夢境
沁人心田撲鼻的芬芳
愉悅氣息悄悄捲起
音符隨懷舊旋律翩然起舞
樂音撩撥旅人生命片段
永難忘懷幸福印記
魔幻時刻自心底浮起
覺醒的靈魂洋溢熱情歡笑
純淨心靈晶瑩閃爍
滿懷欣喜告別落日餘暉
輕盈漫步光明通道

戀人的眼神飄浮雲端

空中迴響心醉神迷的詠嘆

玫瑰搖戈諉人芳香

意、識飛翔穿梭時幻夢境

意、識飛翔穿梭時幻夢境

魔幻時刻

琴韻連綿輕彈溫柔情絲
戀人的眼神飄浮雲端
空中迴響心醉神迷的詠嘆
玫瑰搖曳誘人芳香

意識飛翔穿梭奇幻夢境
愉悅氣息悄悄捲起
沁人心田撲鼻的芬芳
映演如夢幻影甜蜜記憶

音符隨懷舊旋律翩然起舞
樂音撩撥旅人生命片段
永難忘懷幸福印記
魔幻時刻自心底浮起

覺醒的靈魂洋溢熱情歡笑
純淨心靈晶瑩閃爍
滿懷欣喜告別落日餘暉
輕盈漫步光明通道

映演如夢幻影甜蜜記憶

音符隨懷舊旋律翩然起舞

魔幻時刻

琴韻連綿輕彈溫柔情絲
戀人的眼神飄浮雲端
空中迴響心醉神迷的詠嘆
玫瑰搖曳誘人芳香

意識飛翔穿梭奇幻夢境
愉悅氣息悄悄捲起
沁人心田撲鼻的芬芳
映演如夢幻影甜蜜記憶

音符隨懷舊旋律翩然起舞
樂音撩撥旅人生命片段
永難忘懷幸福印記
魔幻時刻自心底浮起

覺醒的靈魂洋溢熱情歡笑
純淨心靈晶瑩閃爍
滿懷欣喜告別落日餘暉
輕盈漫步光明通道

樂音撩撥旅人生命片段

永難忘懷幸福印記

魔　魔
幻　幻
時　時
刻　刻
自　自
心　心
底　底
浮　浮
起　起

覺　覺
醒　醒
的　的
靈　靈
魂　魂
洋　洋
溢　溢
熱　熱
情　情
歡　歡
笑　笑

魔幻時刻

琴韻連綿輕彈溫柔情絲
戀人的眼神飄浮雲端
空中迴響心醉神迷的詠嘆
玫瑰搖曳誘人芳香

意識飛翔穿梭奇幻夢境
愉悅氣息悄悄捲起
沁人心田撲鼻的芬芳
映演如夢幻影甜蜜記憶

音符隨懷舊旋律翩然起舞
樂音撩撥旅人生命片段
永難忘懷幸福印記
魔幻時刻自心底浮起

覺醒的靈魂洋溢熱情歡笑
純淨心靈晶瑩閃爍
滿懷欣喜告別落日餘暉
輕盈漫步光明通道

輕
盈
漫步
光明
通道

波光

優雅滑行
勾勒流水年華似錦
曼妙生命如詩

悠揚樂音隨風飄逸
迴響河畔戀曲
迷人旋律輕撫觀音臉頰
閃爍淚光粼粼

告別戀人的月色依舊
映照波心漣漪

被光

被光

流暢筆觸隨星空蕩漾

流暢筆觸隨星空蕩漾

流暢筆觸隨星空蕩漾
優雅滑行
勾勒流水年華似錦
曼妙生命如詩
悠揚樂音隨風飄逸
迴響河畔戀曲
迷人旋律輕撫觀音臉頰
閃爍淚光瀲灩
告別戀人的月色依舊
映照波心漣漪

優雅滑行

優雅滑行

勾勒流水年華似錦

勾勒流水年華似錦

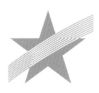

曼妙生命如詩

悠揚樂音隨風飄逸

波光

流暢筆觸隨星空蕩漾
優雅滑行
勾勒流水年華似錦
曼妙生命如詩

悠揚樂音隨風飄逸
迴響河畔戀曲
迷人旋律輕撫觀音臉頰
閃爍淚光粼粼

告別戀人的月色依舊
映照波心漣漪

迷人旋律輕撫觀音臉頰

迴響河畔戀心曲

閃爍淚光燦燦

告別戀人的月色依舊

波光

流暢筆觸隨隨星空蕩漾
優雅滑行
勾勒流水年華似錦
曼妙生命如詩

悠揚樂音隨風飄逸
迴響河畔戀曲
迷人旋律輕撫觀音臉頰
閃爍淚光瀲瀲

告別戀人的月色依舊
映照波心漣漪

映照波心漣漪

映照波心漣漪

車站

清脆琴音在街道流浪
爵士名伶耳邊吟唱
轉折扭曲疲憊的空氣
啜飲沉寂夜晚

沈浸宇宙這端鬆軟夢境
藍莓貝果銀河系
綠色女神烙印冰河世紀
拿鐵漂浮小冰山

許多做夢的人匆匆走過
背著珍貴時空行囊
從這端到那端
從那端到這端

走在我的夢裏頭

清晚琴音在街道流浪

清晚琴音在街道流浪

事站

事站

清脆琴音在街道流浪
爵士名伶耳邊吟唱
轉折扭曲疲憊的空氣
啜飲沉寂夜晚

沈浸宇宙這端鬆軟夢境
藍莓貝果銀河系
綠色女神烙印冰河世紀
拿鐵漂浮小冰山

許多做夢的人匆匆走過
背著珍貴時空行囊
從這端到那端
從那端到這端

走在我的夢裏頭

轉折扭曲疲憊的空氣

爵士名伶耳邊吟唱

啜
飲
池
寂
夜
晚

沈
浸
宇
宙
這
端
鬆
軟
夢
境

清脆琴音在街道流浪
爵士名伶耳邊吟唱
轉折扭曲疲憊的空氣
啜飲沉寂夜晚

沈浸宇宙這端鬆軟夢境
藍莓貝果銀河系
綠色女神烙印冰河世紀
拿鐵漂浮小冰山

許多做夢的人匆匆走過
背著珍貴時空行囊
從這端到那端
從那端到這端

走在我的夢裏頭

藍莓貝果銀河系

綠色女神烙印冰河世紀

拿鐵漂浮小冰山

許多做夢的人匆匆走過

車站

清脆琴音在街道流浪
爵士名伶耳邊吟唱
轉折扭曲疲憊的空氣
啜飲沉寂夜晚

沈浸宇宙這端鬆軟夢境
藍莓貝果銀河系
綠色女神烙印冰河世紀
拿鐵漂浮小冰山

許多做夢的人匆匆走過
背著珍貴時空行囊
從這端到那端
從那端到這端

走在我的夢裏頭

走在我的夢裏頭

從那端到這端

爵士樂音飄盪

優雅女聲圓潤婀娜
餘音飄浮香醇濃郁熱拿鐵
爵士樂音水面蕩漾

時光精靈披上咖啡色調
塗抹六〇年代慵懶旋律
月光流洩甜膩風情

浪漫的金色喇叭深情演唱
詩意正濃秋之戀曲
貓在鋼琴鍵盤上冥想

布朗尼的滋味空中飄盪
佛朗明哥舞者牆上跳舞
喜悅的文字紛紛甦醒
詩集上竊竊私語

爵士樂音飄盪

優雅女聲圓潤嫻娜

爵士樂音飄盪

優雅女聲圓潤婀娜
餘音飄浮香醇濃郁熱拿鐵
爵士樂音水面蕩漾

月光流洩甜膩風情
塗抹六○年代慵懶旋律
時光精靈披上咖啡色調

浪漫的金色喇叭深情演唱
詩意正濃秋之戀曲
貓在鋼琴鍵盤上冥想

布朗尼的滋味空中飄盪
佛朗明哥舞者牆上跳舞

喜悅的文字紛紛甦醒
詩集上竊竊私語

爵士樂音水面蕩漾

餘音飄浮香醇濃郁熱拿鐵

時光精靈塗抹上咖啡色調

塗抹六〇年代慵懶旋律

爵士樂音飄盪

優雅女聲圓潤婀娜
餘音飄浮香醇濃郁熱拿鐵
爵士樂音水面蕩漾
時光精靈披上咖啡色調
塗抹六〇年代慵懶旋律
月光流洩甜膩風情
浪漫的金色喇叭深情演唱
詩意正濃秋之戀曲
貓在鋼琴鍵盤上冥想
布朗尼的滋味空中飄盪
佛朗明哥舞者牆上跳舞
喜悅的文字紛紛甦醒
詩集上竊竊私語

月光流洩甜膩風情

浪漫的金色喇叭深情演唱

詩意正濃之戀曲

詩意正濃之戀曲

貓在鋼琴冥想上冥想

貓在鋼琴冥想上冥想

爵士樂音飄盪

優雅女聲圓潤婀娜
餘音飄浮香醇濃郁熱拿鐵
爵士樂音水面蕩漾

月光流洩甜膩風情
塗抹六〇年代慵懶旋律
時光精靈披上咖啡色調

貓在鋼琴鍵盤上冥想
詩意正濃秋之戀曲
浪漫的金色喇叭深情演唱

布朗尼的滋味空中飄盪
佛朗明哥舞者牆上跳舞
喜悅的文字紛紛甦醒
詩集上竊竊私語

布朗尼的滋味空中飄盪

布朗尼的滋味空中飄盪

佛朗明哥舞者牆上跳舞

佛朗明哥舞者牆上跳舞

喜悅的文字紛紛甦醒

詩集上竊竊私語

濃情海洋

誰在天空纏繞蜿蜒蜻蜓琴韻

誘引旅人寂寞的心

沿晶瑩絲線漫步雲端

愛情如斯遼闊

舞動金色蝶衣

隨馨香羽化

飄浮思念攪拌的心

拿鐵咖啡釀造的海洋

飛向地平線白色微光

妳唇印的杯延

伴嫣紅太陽墜落

濃情海洋

濃情海洋

誰在天空纏繞蜿蜒琴韻

濃情海洋

誰在天空纏繞蜿蜒琴韻
誘引旅人寂寞的心
沿晶瑩絲線漫步雲端
愛情如斯遼闊

拿鐵咖啡釀造的海洋
飄浮思念攪拌的心
隨馨香羽化
舞動金色蝶衣

飛向地平線白色微光
妳唇印的杯延
伴嫣紅太陽墜落
濃情海洋

沿晶瑩絲線漫步雲端

誘引旅人寂寞的心

愛情如斯遼闊

拿鐵咖啡釀造的海洋

濃情海洋

誰在天空纏繞蜿蜒琴韻
誘引旅人寂寞的心
沿晶瑩絲線漫步雲端
愛情如斯遼闊

拿鐵咖啡釀造的海洋
飄浮思念攪拌的心
隨馨香羽化
舞動金色蝶衣

隨馨香羽化
妳唇印的杯延
飛向地平線白色微光

伴嫣紅太陽墜落
濃情海洋

舞動金色蝶衣

飛向地平線向色微光

濃情海洋

誰在天空纏繞蜿蜒蜻蜓琴韻
誘引旅人寂寞的心
沿晶瑩絲線漫步雲端
愛情如斯遼闊
拿鐵咖啡釀造的海洋
飄浮思念攪拌的心
隨馨香羽化
舞動金色蝶衣
飛向地平線白色微光
妳唇印的杯延
伴嬝紅太陽墜落
濃情海洋

妳唇印的杯延

伴嬝紅太陽墜落

113

濃情海洋

海洋呼喚寂寞之城

寂寞之城靜默冥想
濃郁花香自心底暈開
時間悄然蒸發
茉莉花香裊裊飄蕩
醉人心弦的香頌

誰在虛空輕聲吟唱
安慰旅人孤獨寂寞的心
總是耳邊吹拂細語
傾訴迷濛煙雨溫柔叨絮

淡水城的戀情隨風飄逸
天空迴盪思念的氣息
自由靈魂漫步河邊
海洋總在不遠處呼喚

寂寞之域靜默冥想

海洋呼喚寂寞之域

海洋呼喚寂寞之城

寂寞之城靜默冥想
濃郁花香自心底暈開
時間悄然蒸發
茉莉花香裊裊飄蕩
醉人心弦的香頌

誰在虛空輕聲吟唱
安慰旅人孤獨寂寞的心
總是耳邊吹拂細語
傾訴迷濛煙雨溫柔叨絮

淡水城的戀情悄悄飄逸
天空迴盪思念的氣息
自由靈魂漫步河邊
海洋總在不遠處呼喚

濃郁花香自心底暈開

時間悄然蒸發

茉莉花香晨晨飄盪

醉人心弦的香頌

寂寞之城靜默冥想
濃郁花香自心底暈開
時間悄然蒸發
茉莉花香裊裊飄蕩
醉人心弦的香頌

誰在虛空輕聲吟唱
安慰旅人孤獨寂寞的心
總是耳邊吹拂細語
傾訴迷濛煙雨溫柔叨絮
淡水城的戀情隨風飄逸
天空迴盪思念的氣息
自由靈魂漫步河邊
海洋總在不遠處呼喚

安慰旅人孤獨寂寞的心

誰在虛空輕聲吟唱

總是耳邊吹擦細語　總是耳邊吹擦細語

傾訴迷濛煙雨溫柔叩叩叩繋　傾訴迷濛煙雨溫柔叩叩叩繋

海洋呼喚寂寞之城

寂寞之城靜默冥想
濃郁花香自心底暈開
時間悄然蒸發
茉莉花香裊裊飄蕩
醉人心弦的香頌

誰在虛空輕聲吟唱
安慰旅人孤獨寂寞的心
總是耳邊吹拂細語
傾訴迷濛煙雨溫柔叨絮

淡水城的戀情隨風飄逸
天空迴盪思念的氣息
自由靈魂漫步河邊
海洋總在不遠處呼喚

天空迴盪思念的氣息

淡水城的戀情隨風飄逸

自由靈魂漫步河邊

海洋總在不遠處呼喚

心靈符號 5

寫字的冥想
書寫生命之歌

作　　者：許世賢
美術設計：許世賢
編　　輯：許世賢
出 版 者：新世紀美學出版社
地　　址：台北市民族西路 76 巷 12 弄 10 號 1 樓
網　　站：www.dido-art.com
電　　話：02-28058657
郵政劃撥：50254486
戶　　名：天將神兵創意廣告有限公司
發行出品：天將神兵創意廣告有限公司
電　　話：02-28058657
地　　址：新北市淡水區沙崙路 25 巷 16 號 11 樓
網　　站：www.vitomagic.com
總 經 銷：旭昇圖書有限公司
電　　話：02-22451480
地　　址：新北市中和區中山路二段 352 號 2 樓
網　　站：www.ubooks.tw
初版日期：二〇一六年八月
定　　價：三九〇元

國家圖書館出版品預行編目（CIP）資料

寫字的冥想：書寫生命之歌 / 許世賢著. --
初版. -- 臺北市：新世紀美學，2016.08
面；　公分 --（心靈符號；5）
ISBN 978-986-93168-5-9（平裝）　1. 習字範本
943.9　　　　　　　　　　　　　　105013645

新世紀美學

希望的雲朵

張開明亮雙眼
舒展晶瑩剔透的翅膀
輕盈飛舞
綻放喜悅的彩虹
婷婷玉立的花甦醒
在空中微笑
乘著希望的雲朵
順風翱翔